U0146277

墨点字帖

颜体

章法与创作

楷书入门教程

庆 旭／编著

长江出版传媒

湖北美术出版社

图书在版编目（CIP）数据

颜体楷书入门教程．章法与创作 / 庆旭编著．－－ 武汉 : 湖北美术出版社，2016.8
ISBN 978-7-5394-8624-6

Ⅰ．①颜…

Ⅱ．①庆…

Ⅲ．①楷书－书法－教材

Ⅳ．① J292.113.3

中国版本图书馆 CIP 数据核字 (2016) 第 151541 号

责任编辑：肖志娅
策划编辑：墨点字帖
技术编辑：墨点字帖
封面设计：墨点字帖

颜体楷书入门教程

章法与创作

编　　著：庆　旭
出版发行：长江出版传媒　湖北美术出版社
地　　址：武汉市洪山区雄楚大道 268 号 B 座
邮　　编：430070
电　　话：(027) 87391256　　87679564
网　　址：http://www.hbapress.com.cn
E－mail：hbapress@vip.sina.com
印　　刷：武汉市新华印刷有限责任公司
开　　本：880mm×1230mm　　1/16
印　　张：4
版　　次：2016 年 8 月第 1 版　　2016 第 8 月第 1 次印刷
定　　价：15.00 元

目录

第一章　章　法

一、　章法概述

　　章法，本指文章结构之法。引申到书法中，是指整幅作品的空间布局安排之法，包括一行之间字与字的映带呼应、行与行之间的空间布势、局部与整体之间的承接关系等，因此章法也称"布局"。清蒋骥《续书法论》说："篇幅以章法为先，运实为虚，实处俱灵；以虚为实，断处仍续。观古人书，字外有笔、有意、有势、有力，此章法之妙。"　单个字写得再精妙，如果不注意通篇章法的经营，如同把美丽的五官，胡乱地安置在一张脸上一般，会使观者感到杂乱无章，不堪入目，更谈不上是什么艺术佳品了。

　　我们所说的章法，一般指两层含义。

　　一是分行布白。白纸黑字，有墨处为黑，无墨处为白，造就了黑白相间的书法作品，故称章法为分行布白。布白既指单字内部的黑白分布，也指字距、行距，以及字的大小、字与字之间的关系，同时也包括钤印、落款的位置。布白可以分为两类：一类为"平正之白"，篆、隶、楷书作品，布白往往均匀、规则；另一类为"散乱之白"，行草书章法忌平，要变化多姿，故布白也如水泻地，随势成形。正如清邓石如说："字画疏处可以走马，密处不使透风，常计白以当黑，奇趣乃出。"章法虽不拘一格，但贵在自然，惟自然才可以妙趣横生。

　　二是作品幅式，如对联、中堂、条幅等。幅式是形式，一定要和内容相协调，才能体现作品的整体美。如写扇面，无论是折扇还是团扇，都应随扇子的形状而进行，使作品融入扇面的整体之中。再如对联，不符合对联规则的词句是不可以写成对联形式的。

二、构成内容

　　章法由正文、题款和钤盖印章三部分组成，三者缺一不可。

（一）正文

　　正文是章法的主要组成部分。正文内容的体裁很多，有诗词、散文、对联、格言、警句等。可以自作诗文，亦可以抄写前人名篇。无论字数多少，正文在章法中，占显著的位置，是书法创作的主体。

（二）题款

　　题款分上款和下款。上款包括受书者称谓、谦词等。下款包括正文出处、书者姓名、时间、地点。只题下款的叫单款，上、下款都题的叫双款。通常书法创作作品落单款，赠人之作落双款。

落款应注意的几个问题。

1. 位置

落款位置与幅式有关。如对联，单款题于下联左侧偏上；双款中上款应写在上联右侧偏上，下款写在下联左侧。

其他幅式题款的位置多在正文后面，但不能紧跟末字，这样有紧迫感；也不要离得太远，太远则势断。

需另起一行落款的不要与正文齐平，要略低，高低参差有变化，款末要留有印章位置。

2. 内容

上款的内容一般为：前缀、受书者、称谓、谦词。

前缀：为某某、书为某某、书赠某某、书呈某某、书示、书寄等。

受书者：有字（如李白，字太白）者，题其字。无字者，姓名为三字者题名，不题姓；二字者姓名皆题。

称谓：受书者男女皆可称"方家""先生""老师"等；女受书者亦称"女士""女史"，旧时也有称亲近女士为"兄"者；年长者可称下辈为"弟"；平辈之间常称"仁兄""同窗""同道""艺友"等。

谦词：多为"雅正""教正""斧正""雅教""台教""见教""雅嘱""之嘱""嘱书""正之""正腕""清鉴""清赏""留念""惠存""补壁"等。

下款的内容一般为：朝代、作者、诗文名、时间、书者、地点（年长者和年幼者可再加年龄）六项。如：宋、范仲淹、岳阳楼记、岁在乙未夏月、某某、书于姑苏。但是其中五项皆可省略，只题书者，称为简款，也叫穷款。

总之，题款内容的多寡，要根据创作的实际情况而定，以章法构图的完美合理为准绳，空间大则多题，空间小则少题，简繁适度。

3. 字体

习惯上题款文字遵循"今不越古""动不挈静"的原则。一般来说行书题款较为普遍，几乎不用篆书落款，可见下表。

正文书体	篆书	隶书	楷书	行书	草书
落款书体	隶、楷、行	楷、行	楷、行	行、草	行草、草

4. 大小

款字大小应小于或相当于正文，不能大于正文。字形大小合理与否，应以与正文是否和谐统一为准则。款字过小，则虎头蛇尾；款字过大，则喧宾夺主，破坏了章法的整体秩序。款字的疏密，亦应与整体和谐统一，否则，整体的空间分割不合理、不协调。款字游离，气则断散；款字拘谨，势则不张。题款时，除榜书外，最好用同一支笔，以求统一。

5. 时间

书法作品的时间款一般用干支纪年。如"甲子""丙寅"等。

远在商代以前，古人就用干支纪日。甲子纪年起于东汉，以十天干配十二地支，得六十"甲子"如下表：

甲子 （1984）	乙丑 （1985）	丙寅 （1986）	丁卯 （1987）	戊辰 （1988）	己巳 （1989）

庚午 （1990）	辛未 （1991）	壬申 （1992）	癸酉 （1993）	甲戌 （1994）	乙亥 （1995）
丙子 （1996）	丁丑 （1997）	戊寅 （1998）	己卯 （1999）	庚辰 （2000）	辛巳 （2001）
壬午 （2002）	癸未 （2003）	甲申 （2004）	乙酉 （2005）	丙戌 （2006）	丁亥 （2007）
戊子 （2008）	己丑 （2009）	庚寅 （2010）	辛卯 （2011）	壬辰 （2012）	癸巳 （2013）
甲午 （2014）	乙未 （2015）	丙申 （2016）	丁酉 （2017）	戊戌 （2018）	己亥 （2019）
庚子 （2020）	辛丑 （2021）	壬寅 （2022）	癸卯 （2023）	甲辰 （2024）	乙巳 （2025）
丙午 （2026）	丁未 （2027）	戊申 （2028）	己酉 （2029）	庚戌 （2030）	辛亥 （2031）
壬子 （2032）	癸丑 （2033）	甲寅 （2034）	乙卯 （2035）	丙辰 （2036）	丁巳 （2037）
戊午 （2038）	己未 （2039）	庚申 （2040）	辛酉 （2041）	壬戌 （2042）	癸亥 （2043）

季节、月令别称（农历）：

季节	月份		节气
春季：淑节、阳春、春阳	正月	孟春、太簇、元阳、孟陬	立春、雨水
	二月	仲春、杏月、竹秋、仲阳	惊蛰、春分
	三月	季春、桃月、季月、暮春	清明、谷雨
夏季：清夏、炎序、朱律	四月	孟夏、槐夏、纯阳、阳月	立夏、小满
	五月	仲夏、榴月、蒲月、午月	芒种、夏至
	六月	季夏、荷月、暑月、暮夏	小暑、大暑
秋季：素商、凄辰、金天	七月	孟秋、初秋、肇秋、巧月	立秋、处暑
	八月	仲秋、桂秋、观月、仲商	白露、秋分
	九月	季秋、菊月、暮秋、菊序	寒露、霜降
冬季：元英、寒辰、严节	十月	孟冬、良月、初冬、坤月	立冬、小雪
	十一月	仲冬、畅月、龙潜、子月	大雪、冬至
	十二月	季冬、临月、岁杪、嘉平	小寒、大寒

旬、日别称：

上旬：上浣日	中旬：中浣日	下旬：下浣日（浣=澣）
晦：农历每月的最后一日	朔：农历每月的最初一日	望：农历每月的十五
朏：农历每月的初三	弦：月亮半圆时一边如弓之有弦，故称弦月。上弦为农历初七或初八，下弦为农历二十二或二十三	

6. 地点

题斋号或地名。题斋号如：易斋、怡斋、望溪堂、青藤书屋等。地点要题较大范围地域的古今名称或别称。如在苏州可题姑苏、吴下、吴中、吴门等，南京可题金陵、六朝古都、石头城、江宁等，北京可题紫禁城、京都、京华、燕京等。短暂途经某地，可题旅次；在原籍以外的居住地，可题客居或时客某地。

（三）盖章

盖章是书法创作的最后一道程序，是章法构成中不可缺少的部分，往往可以起到画龙点睛的作用。

1. 姓名章

姓名章分为姓、名、字、号等，多为方形，阳文、阴文皆可，要略小于题款之字。

2. 闲章

闲章分为引首章、压角章等，能起到破形、补空、压角等作用，要视具体情况灵活使用。

引首章多为长方形、椭圆形、不规则形等，一般起到寄托书写者某种情趣、抱负或记时的作用；压角章以方形为主，如此方能压住阵脚。

印章的风格和闲章的内容，应与作品的风格和内容相协调，这样才能相得益彰。盖印时要整体观察，确定最佳位置。名章盖于姓名款下面，两者之间间隔半字为宜，一般要高于正文的行尾。

三、作品幅式

幅式也叫形制，既可以指书法作品的装裱形式，也可以指作品本身的样式，此处主要介绍作品本身的外观形式。

（一）书法作品幅式

书法作品主要幅式有条幅、屏条、对联、中堂、横幅、扇面、斗方、手札等。

1. 条幅（图1）

条幅是书法作品中最常见的表现形式，又叫竖幅或立幅，其长宽比例一般为三比一或四比一，相传最早的条幅作品为南宋吴琚行书《桥畔诗》（绢本，高98.6厘米，宽55.3厘米）。

条幅在唐之前，形制较小，与中堂、手卷等不可类比。至宋元之后，条幅的创作逐渐受到书画家的重视，尤其到明清之后，由于大幅纸张的出现，再加上高大厅堂的悬挂需要等因素，条幅逐渐放大，取得了与中堂、手卷等同样的地位，受到更多书法家的重视。

条幅行数少，而每行字数较多，在章法的处理上应注重每一行的行气变化和单字内外空间的变化，加强行与行之间的穿插和呼应，避免作品的单调和齐平。视觉中心一般在条幅的中间，所以在中心位置应有明显的节奏变化。

2. 屏条（图2）

屏条，与条幅一样，是书法的竖式形制。屏条流行于宋代，盛行于明清。它是由屏风转化而来的一种章法样式，由若干长短、宽窄相同的立幅组合成

图1

一个整体，又称"一堂"。屏条的数目一般多为双数，如四屏条、六屏条、八屏条等。

屏条书写内容有前后相连者，谓之"通屏"，字体要前后一致；也有前后不同而连为一堂者，谓之"连屏"，字体则有较大的灵活性。

3. 对联（图3）

对联又称对子、春联、楹联等，起源于桃符。最早的春联，有明确记载的为五代蜀后主孟昶所作的"新年纳馀庆，佳节号长春"。对联对仗工整，平仄协调，字数相同，结构相同，是一种特有的文学形式。书法中的对联是指左右两条长宽相等的立幅合成的幅式。

各种书体皆可进行对联创作，但必须左右一致，在对齐方式上正体书法多横向成行，行草、大草不必绝对对齐，以避呆板，不过作品上下留白（即天、地）应保持基本一致。根据内容多少，常见对联有四言、五言、六言、七言联和长联等。书写的形式，有单行式和多行式，一般为单行式。多行式上联从右到左，下联从左到右，形如"门"字，故称龙门对（图4）。

对联的特点决定了其特有的审美规则和章法要求。对联在展示时有两种形式，

图2

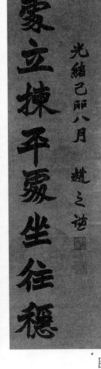

图3　　　　　　　　图4

一是分开悬挂在两侧，二是紧挨一并呈现。无论哪种形式，最终都要合二为一，左右、上下照应，落款也应该发挥穿插、补白、承接的作用，切忌上下联截然分开，毫无关联。所以上下联之间在笔法上

图5

应注意体现用笔和笔势的变化，在结字时应注意重心和空间的变化，在墨法上也应注意上下、左右的变化。对联容易出现的问题是书写的时间性和呈现的空间性上不协调，单一的上联或者下联在笔势和字法、墨法上，容易体现连贯和呼应关系，但是对联一般是并排呈现，所以整体把握上下联之间的协调关系是难点。

4. 中堂（图5）

中堂也是竖向取势的一种书法形制。尺幅比条幅宽大，高约为宽的两倍。一般就是悬挂在厅堂中央的较大体量的作品，根据纵向长度的大小，分为三尺中堂、四尺中堂、六尺中堂、八尺中堂等等。

中堂这种书法形制的雏形在唐代已出现，到了明代有了中堂的称谓。由于中堂面幅较大，可以容纳较多的文字，气势宏伟，同时也为艺术家在形式上的探索提供了足够的空间。

由于中堂有相当的宽度，所以在章法的处理上，应注意左右行距的变化和行与行之间的用笔、用墨、重心、开合、疏密、呼应的关系变化。中堂的章法安排，切忌中正、对称，如果碰到篆书、隶书、楷书等比较工整的字体，由于字体本身的局限，应该在行列的参差、左右的空间、落款的字体等方面寻求变化。

5. 横幅

横幅是横向取势的一种书法形制。此种形制可分为横披、手卷和册页三种。

（1）横披（图6）

图6

图 7

是指普通意义上的横幅。横披有单字成行和多字成行两种形式，前者字数较少，要注意字与字之间的内在联系和呼应。后者字数较多，要追求形式上的变化：一方面应加强纵向笔势的连贯；另一方面为了确保横势的展开，在行数和每行字数的安排上，应注意行数应比每行字数多。由于横向长度不多，所以在节奏的变化上不宜过多。

多字成行的横披，落款位置在正文后面。正文从右往左书写则在左，反之则在右。单字成行的横披，落款除了同前，还可以写在正文下方，方向同正文方向。

（2）手卷（图 7）

又叫长卷。其前身是简牍、册页，是在手上把玩、阅读或者在几案上展开的幅式。特点是长度不限而高度有限，行数不限而每行字数有限。由于纸张制作工艺以及装裱技术的限制，传统长卷中独幅书写的少，更多的是多幅拼接装裱。长卷由于多字多行，需要在书写过程中体现节奏的变化，并随着长卷的延伸而不断展现。长卷的节奏处理一般都是由平

图 8

和、舒缓到激越跌宕。有时到高潮处戛然而止，有时会重归于平和。

手卷内容可以是一篇独立的文章，也可以是一首或是一组诗词。可以由一件完整的作品构成，也可以由多件独立的作品联组而成。中国古代的许多经典书法作品都是以手卷形式存在的，如行书中王羲之《兰亭序》、颜真卿《祭侄文稿》、苏轼《寒食帖》、米芾《苕溪诗帖》等，草书中张旭《古诗四帖》、怀素《自叙帖》、祝允明《赤壁赋》等。

（3）册页（图 8）

又叫册叶，是把作品分页装裱成册的一种书法形制。由书籍装帧演变而来，出现于唐代后期，至宋逐渐运用，明清已相当流行。册页的页数多取偶数，如四开、八开、十二开，甚至更多。其书法样式多为小品，一般每页一个形式独立存在，也可像长卷一样一气呵成。

6. 扇面

书法作于扇面，以《晋书·王羲之传》中记载的"羲之书扇"为最早。目前，作为书法形制的扇面

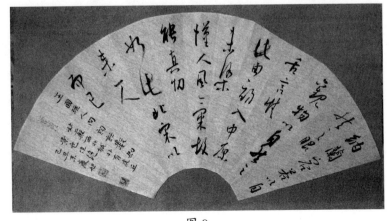

图 9

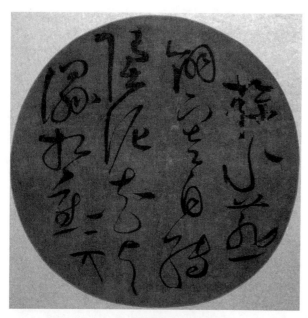

图 10

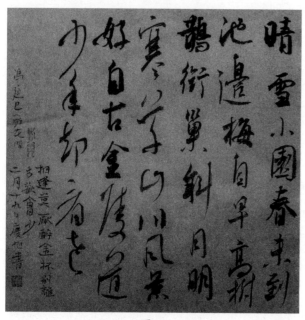

图 11

图 12

有折扇和团扇（包括椭圆形扇）两种。

（1）折扇（图 9）

又名"折叠扇""聚头扇""撒扇"。折扇展开后上宽下窄，为避免上下失衡，头重脚轻，应注意底部在用笔、结体、墨法上加以强化处理，顶部则反之。另外，一般采用一行长加一行短的形式，错落有致，随势造型。

（2）团扇（图 10）

写法有两种，一是随形布势，即把整幅内容，包括正文、题款，都写成圆形（椭圆）；或是圆中取方，即文字布局为方形。

7. 斗方（图 11）

斗方是正方形或接近正方形的书法形制，是介于横幅和条幅之间的幅式，一般适于字数较少时的创作。由于现代居室的逐渐狭小，幅面不大的斗方作品越来越受到人们的青睐，但斗方因其外形较为规整，容易流于板滞，所以其正文表现不能太过平稳方正，应在四角或者边线寻求变化和突破，在空间变化和用笔、用墨、结字变化上加强对比，避免出现对称、平正的感觉。否则整体章法就会在对称平正中失去韵味。

对于落款的位置、大小也应更加用心，注重与正文的协调和呼应。

8. 手札（图 12）

手札，又称尺牍、信札、书札、手简等，是魏晋时期书法的主要形制。手札多是小品，但在中国书法史上却占有重要地位，从魏晋到宋元，许多名帖皆为手札形式。作为古代的一种书信文体，手札书写形式随着时代而变化，尤其是在开头称谓格式和结尾署款上形式不一。手札创作字体多为行书、行草书。

四、章法组织形式

总结汉字五种书体在古今书作中的章法组织形式，按行、列的排列方式划分，大致有以下三种：

（一）纵有行，横有列（图13）

此种形式，是书法创作由自然走向规范所形成的一般形式，篆书、隶书、楷书多用之。篆书行距与字距的关系变化较灵活，行距大于字距或小于字距均可；隶书行距小、字距大，纵疏横密；楷书行距大于字距，行列分布整齐划一。

（二）纵有行，横无列（图14）

此种形式，适宜行书、章草、小草诸体，字势纵向联系紧密，纵密横疏，上下贯通，左右迎让，错落有致。楷书也可采用。

（三）纵无行，横无列（图15）

此种形式，适于表现率真、放纵之体，纵横交织，星罗棋布，自然浑成，甲骨文、大草、狂草多用之。

一幅作品的形成，是由组合笔画而成字，联字而成行，聚行而成篇的，在布局中不仅要考虑到单字的字法，还要关注整行的安排，以及行与行的关系，遵循一定规律才能使整体章法和谐。

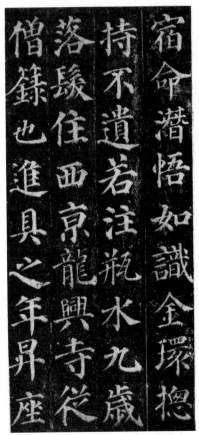

图13

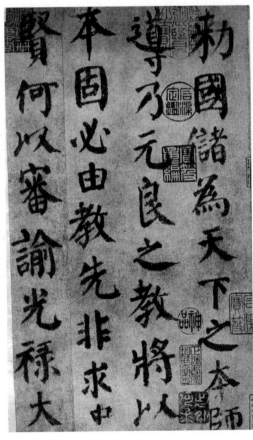

图14

图15

第二章 创 作

一、创作概述

书法创作是指完成具有创造性的书法作品的劳动过程。书法创作需要继承传统，转益多师，挖掘潜力，变革创新，从临摹古代经典逐步走向独立表现个人才情。学习书法的终极目的不是写得跟字帖上一模一样，而是通过对笔墨的控制来表达自己对"美"在书法上的理解、追求和表现，从而既使自己得到书法艺术美的熏陶，也使观众从作品中受到感染，净化心灵，提高审美素养。

书法创作，要把握好继承传统和开拓创新两者之间的关系。既要使作品有来历出处，又显得清新别致。初学创作要谨防两种倾向，一是"为创作而创作"，片面追求标新立异，摒弃优秀传统，崇尚新奇狂怪，作品中经典书法的传统法则和创作规律毫无显现，让人感觉是无源之水，无本之木。二是认为"临摹得像就是创作"，一味模仿，不敢越位，毫无新意。这二者都是要避免的，我们所提倡的是不仅要有独创精神，还要有坚实的传统功底。既要敢于冲破前人的框框，表现"自我"，又要从传统中学习借鉴，吸取适合于自己的养分，不断成长。

创作前首先要掌握各种基本技法。练习要循序渐进，由易而难，坚持不懈，还要善于思考，能做到举一反三。

其次要注重读书，博学各门知识，如文学、史学、哲学、美学、逻辑、美术、音乐等，尤其是文学、绘画、音乐等。因为这些知识不但有助于我们认识生活，开拓视野，还可以帮助我们提高想象力，有助于书法艺术的创作。

再次要加强信息交流。充分利用日益发达的信息交流网络和平台，了解时代信息，学习、借鉴其他人的学习方法和创作经验。所谓"与君一席话，胜读十年书"，在交流中往往会闪现出思想碰撞的火花。

最后要热爱生活，感悟自然。生活是一切艺术创作永不枯竭的源泉。虽然艺术表现的形式依托是一系列有规律的技法组合，但要使艺术创作达到艺术美的深邃境界，必须要在苦练技法之外，深入生活，感悟自然，从平凡的实际生活中发现不平凡的美，以唤起创作灵感。

二、创作方法

创作以临摹为基础。在走向自由创作之前，我们建议先进行集字创作的练习，作为过渡。经由集字创作，更准确、全面、深入地掌握了所学字体的风格特征，并学会如何处理原碑原帖上没有的字之后，学习者就可以更熟练地运用所学字体风格进行独立创作，进而博采众长，融汇古今，逐渐形成个人风格，

从而实现最具创造性的自由创作。

　　集字式创作，是目前练习书法已有一定基础的学习者运用最多的创作方式。其实古人便早已如此，最著名的当属米芾，有"集古字"之称。他在《海岳名言》中自述："壮岁未能立家，人谓吾书为集古字，盖取诸长处，总而成之。既老，始自成家，人见之不知以何为祖也。"集字式创作的难度并不亚于真正的创作，因为集来的原字本不连属，但要根据现在的文意重新组合，就易犯独立失群之病，即互无联系，缺乏呼应，或用力平均，缺少轻重起伏的变化。学习者要以原碑帖的章法为依据，来调整集字的大小、轻重、字距、行距，使行气通畅，意趣连贯。对于原碑帖上没有的字，可以参考结构相近的字形，把别的字中相同或相近的部件拿来拼合。

　　比如，《颜勤礼碑》中没有"落"字，我们可以从本教程第一、二本中学过的"庄"字和"江"字中，分别选取"艹"和"氵"，加上碑中原字"各"，组合成"落"字。

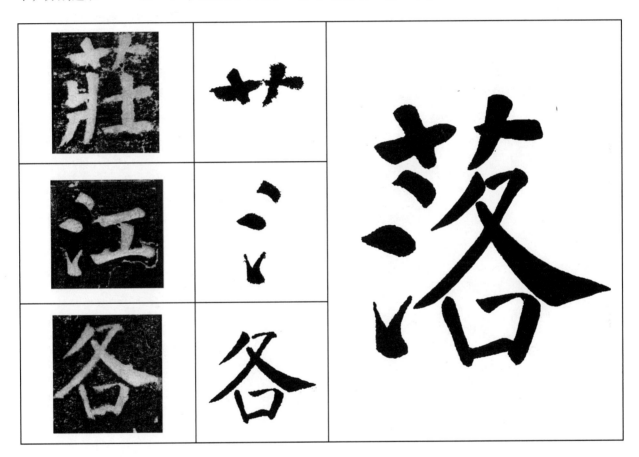

　　因为"落"字的下部比"庄"字更伸展，所以草字头的间距也要更大一点。"各"在"落"字的右下，所以与原字相比，撇画要略收，以避让左边的点，"各"的"口"部也要相应左移，避免左右之间过于空疏。集字需要根据每个字的具体特点和章法上的不同需要来调整细节，这对学习者的创作能力是非常有效的锻炼。

三、集字创作练习

　　我们选择了一些古诗文名句、名篇，结合上一章讲到的作品幅式，从《颜勤礼碑》中选字集成作品，供大家练习。

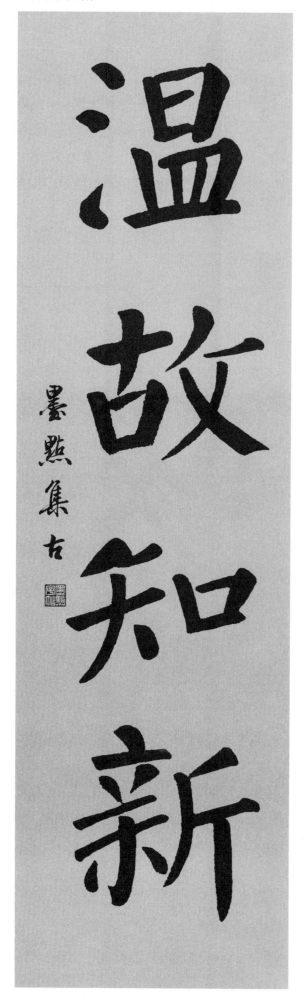

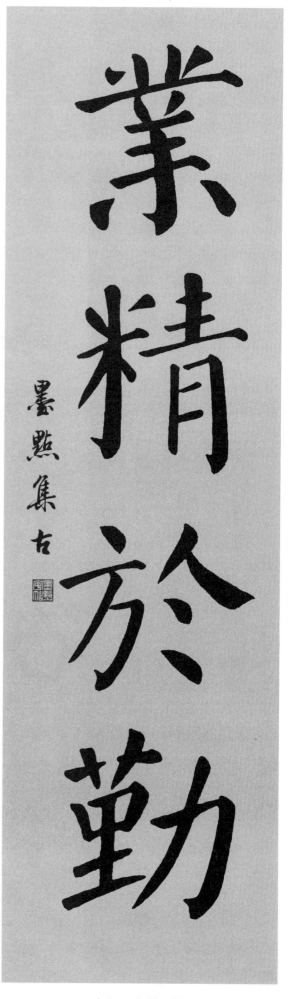

条幅：温故知新　　　　　　　　　　　　　条幅：业精于勤

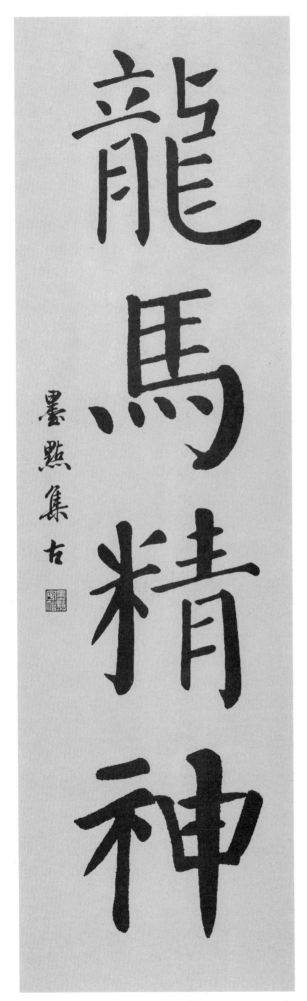

条幅：龙马精神　　　　　　　　　　条幅：见贤思齐

横幅：春华秋实

横幅：上善若水

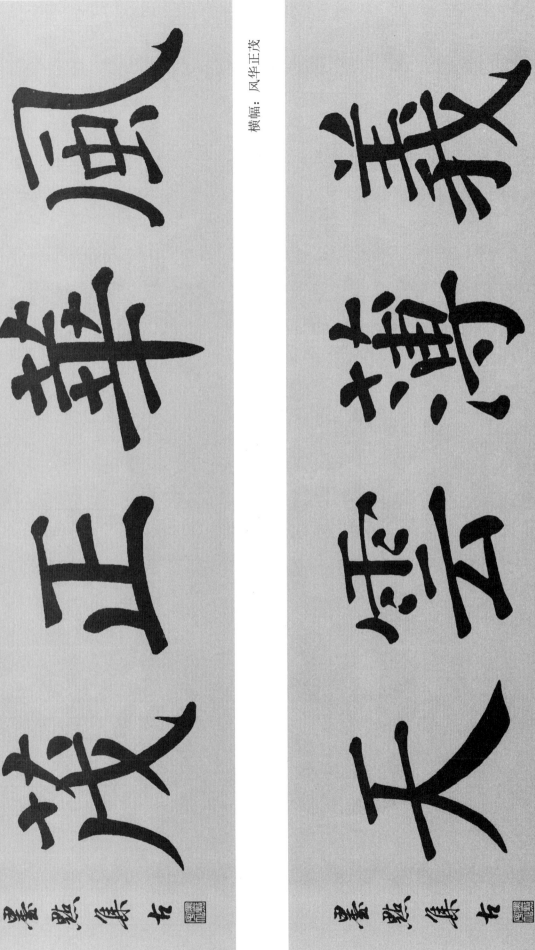

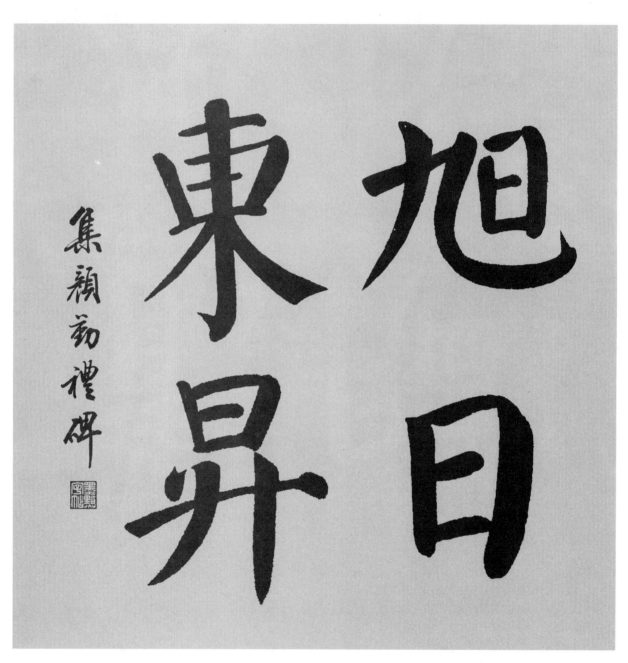

斗方：旭日东升

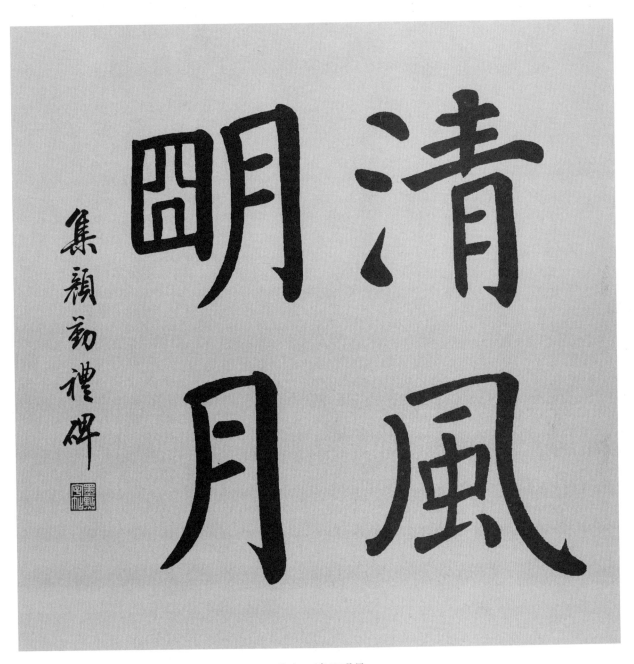

斗方：清风明月

敏而好學

不耻下問

集顏勤禮碑　墨點

中堂：敏而好学　不耻下问

以文会友

以友辅仁

集颜勤礼碑　墨点

中堂：以文会友　以友辅仁

書到用時方恨少

事非經過不知難

墨點集古

对联：书到用时方恨少 事非经过不知难

事能知足心常泰

人到無求品自高

墨點集古

对联：事能知足心常泰 人到无求品自高

志不强者智不
达言不信者行
不果

集颜勤礼碑 墨点

中堂：志不强者智不达 言不信者行不果

业精于勤荒于嬉行成于思毁于随

集颜勤礼碑 墨点

中堂：业精于勤荒于嬉 行成于思毁于随

非澹泊無以明
志非寧靜無以
致遠

集顏勤禮碑 墨點

中堂：非澹泊无以明志 非宁静无以致远

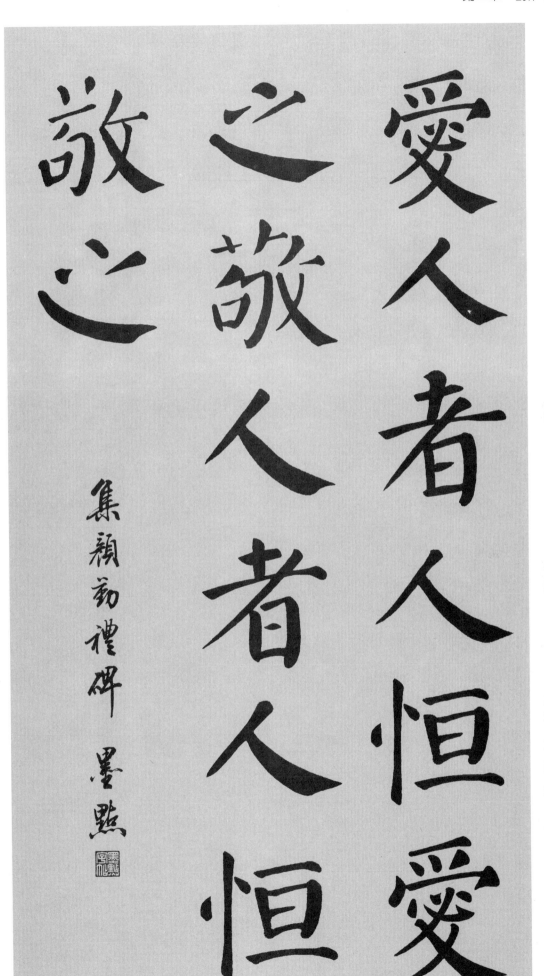

愛人者人恒愛之 敬人者人恒敬之

集顏勤禮碑 墨點

中堂：爱人者人恒爱之 敬人者人恒敬之

行己有耻使於
四方不辱君命
可謂士矣

墨點集古

中堂：行己有耻　使于四方　不辱君命　可谓士矣

仁者不乘危以邀利 智者不侥幸以成功

墨点集古

中堂：仁者不乘危以邀利 智者不侥幸以成功

天下難事必作
於易天下大事
必作於細

墨點集古

中堂：天下难事必作于易　天下大事必作于细

雨入花心自成甘苦

水歸器內各顯方圓

墨點集古

嶺外音書斷經冬復

歷春近鄉情更怯不

敢問來人

集顏勤禮碑古詩一首墨點

中堂：宋之问《渡汉江》

衆鳥高飛盡孤雲獨

去閒相看兩不厭祇

有敬亭山

集顔勤禮碑古詩一首 墨點

中堂：李白《独坐敬亭山》

秦時明月漢時關萬

里長征人未還但使

龍城飛將在不教胡

馬度陰山

集顏勤禮碑古詩一首墨點

中堂：王昌龄《出塞》

秦時明月漢
里長征人果
龍城飛將莊

天門中斷楚江開碧
水東流至此迴兩岸
青山相對出孤帆一
片日邊來

集顏勤禮碑古詩一首墨點

中堂：李白《望天门山》

天門中斷楚

水東流至此

青山相對出

故園東望路漫漫雙
袖龍鍾淚不乾馬上
相逢無紙筆憑君傳
語報平安

集顏勤禮碑古詩一首墨點

中堂：岑参《逢入京使》

楉 袖 故
逢 龍 園
無 鍾 東
紙 淚 望
筆 袮 路

君問歸期未有期巴

山夜雨漲秋池何當

共剪西窗燭却話巴

山夜雨時

集顏勤禮碑古詩一首墨點

君問歸期未

山夜雨漲秋

共剪西窗燭

飞来山上千寻塔，闻说鸡鸣见日昇。不畏浮云遮望眼，祇缘身在最高层。

集颜勤礼碑古诗一首 墨点

中堂：王安石《登飞来峰》

飛來山上千

說雞鳴見日

浮雲遮望眼

古人學問無遺力少壯工夫老
始成紙上得來終覺淺絕知此
事要躬行

集顏勤禮碑古詩一首 墨點

古人學問無遺始成紙上得來事要躬行

集顏勤

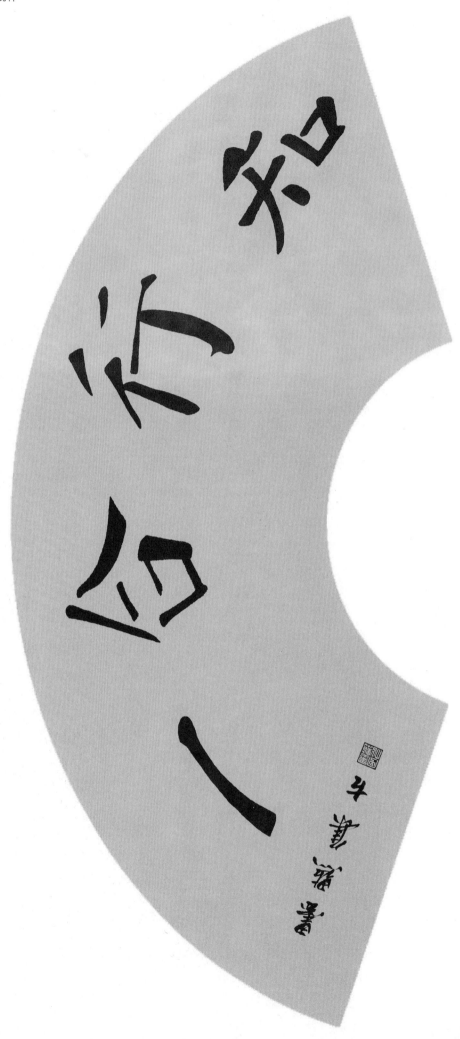

人閑桂花
落夜静春山
空月出驚山鳥
時鳴春澗中

集顏勤禮碑 墨點

团扇：王维《鸟鸣涧》

第三章　习作点评

一、对　联

点评　　对联一般分开书写，有时也可在整纸上书写，形式为对联即可，如本幅作品。此作已初步具有颜体的笔法、结字特点。点画厚重，落笔大胆，用墨酣畅淋漓，充分发挥了颜体雄强的风格特征。不足之处是"万""岳"略小；"东""岳"的捺过于肥厚；"河"长横过于深入三点水旁，显得拥挤；"海"字"母"部上点过右，布白不均。最重要的是作品文词有误，本作内容为宋陆游七绝《秋夜将晓出篱门迎凉有感》前两句，第一句末三字应为"东入海"。书写前人诗文首先要确保无错别字，其次要词句准确，如文字本身有不同版本，则以较权威的出处为准。不注意文字内容的准确会使作品的内涵大打折扣。

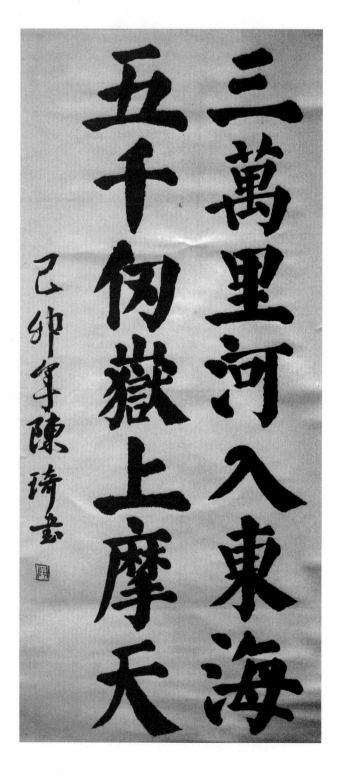

二、中　堂

点评　　此作以《颜勤礼碑》为学习对象,笔画起止完整,轻重有度,结体舒展大方,字距、行距合理,较好地体现了《颜勤礼碑》的风格特征。从笔画上看,"今""人"的撇画下边缘不平滑,是由笔锋偏侧造成的。从结构上看,两"泠"字人字头下的点偏小;"七"字可略扁。"弦"字上点偏小且偏右;"静"字上部中间太松散,"青"与"争"的上部应向中间靠拢,"青"上部三横间距要向上缩紧;"风"字外框的撇与弯钩都应加大弧度,中上段内收,弯钩下段向右展开;"调"字"周"部中间过于上提,应稍下移;"虽"字"隹"部上点太靠右。章法上"静""松"略显大,落款"王"字略小且与"红梅"间距稍大,落款也可用行书写作两行。

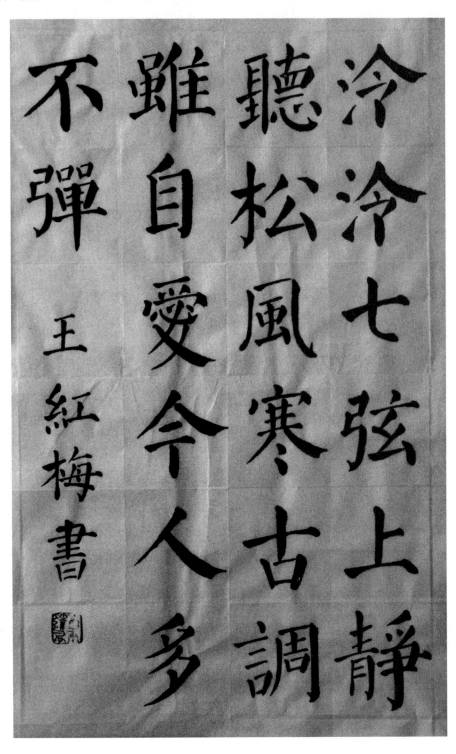

点评　　本作笔画认真，结字工稳，体现了较明显的《颜勤礼碑》风格，说明作者学习得法，基本功较好。从笔画上看，"移"字右下长撇虽然厚重，但行笔过缓，失去了劲利的笔势；"暮""客""天""近"四个捺画在收笔出锋前，笔画上缘都有突起，说明捺画收笔时用笔的力度和方向还要多加注意；"低"字戈钩弧度不准确，缺乏力度和弹性。结构上，"暮"字日部稍轻，略显头重；"客"字夂部偏右，显得重心不稳；"野"字右部独立，应向左靠拢，横钩应左收右放；"旷"字右下点应右移。章法上整体字距、行距显得稍大，应更紧密或字再大些。"舟"字偏于行左；"客""江"稍显小；"人"字偏于行右。

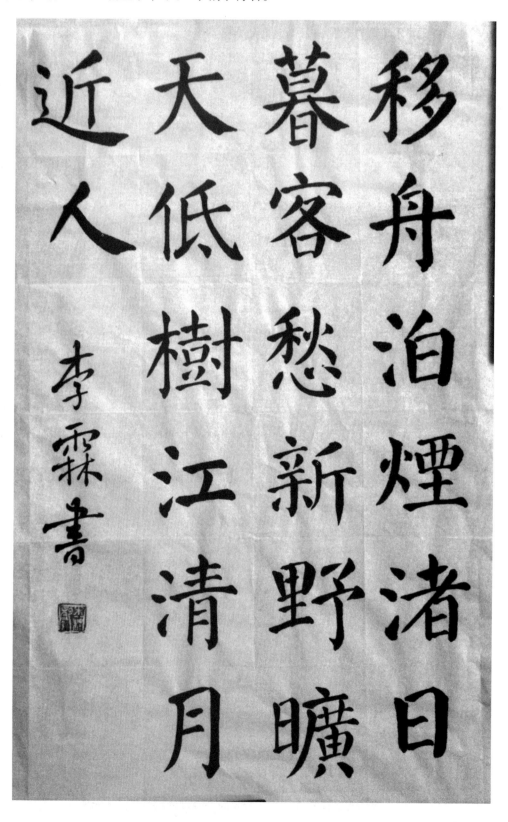

第四章　颜真卿其它楷书名作选录

一、《多宝塔碑》

　　《多宝塔碑》，全称《大唐西京千福寺多宝塔感应碑文》，天宝十一年（752）四月立。共34行，行66字。碑额隶书2行6字。碑高285厘米，宽102厘米，藏西安碑林，有宋拓本藏故宫博物院。

　　此碑为颜真卿44岁时所书，是迄今所见颜真卿传世书法中较早的一件。因受唐代楷法严谨的时代书风影响，用笔法度极为工致，结构匀称，但亦不失厚重沉稳。且因碑版石质坚润，剥落甚少，加之镌刻较深，所以传拓不失形神，极为后人所重，初学颜楷者多习此碑。后人评价此碑，有人赞誉其严谨、秀媚，为鲁公杰作；也有人认为过于整饬，略显俗意。

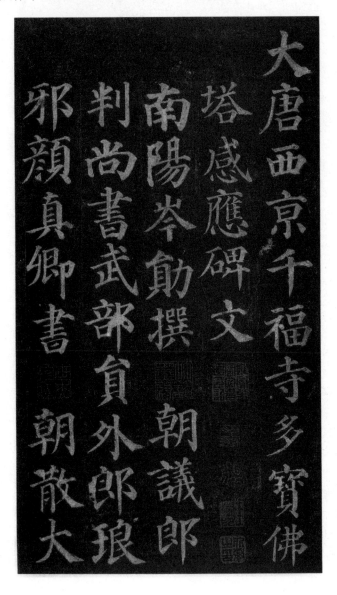

二、《东方朔画赞》

《东方朔画赞》,全称《汉太中大夫东方先生画赞碑》,天宝十三年(754)十二月立。碑阳碑阴各15行,行30字。碑在山东德州(今山东陵县),有宋元间拓本藏故宫博物院。

此碑为颜真卿45岁时所书,正值人生壮年,神明焕发而意气干云,时出豪迈清远气象,风格较《多宝塔碑》更为雄健。苏轼云:"颜鲁公平生写碑,唯《东方朔画赞》为清雄。"

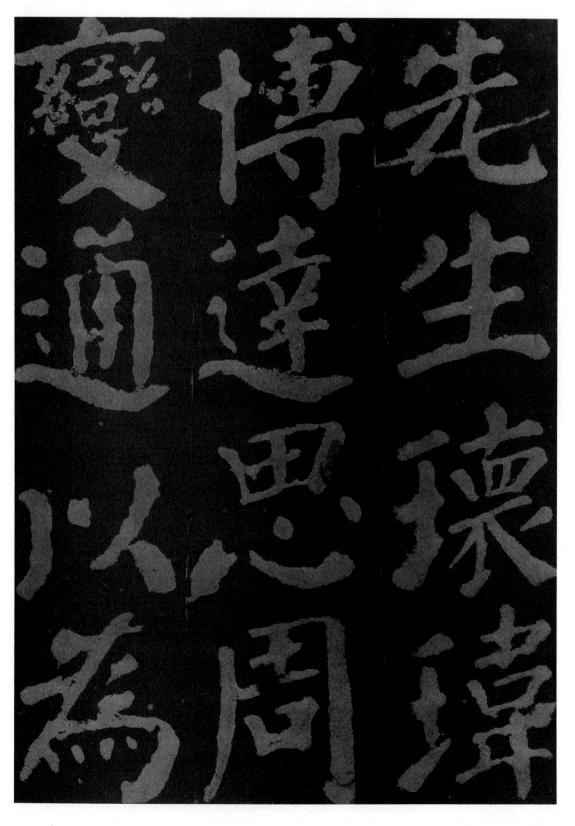

三、《麻姑仙坛记》

　　《麻姑仙坛记》，全称《有唐抚州南城县麻姑山仙坛记》，大历六年（771）四月书。

　　碑刻原在江西省建昌府南城县西南二十二里山顶，今已无原碑拓传世。此帖传世本有大、中、小三种，因原石均佚，翻刻又多，故佳拓难寻。现存大字本善本有明藩益王重刻本。字径 5 厘米左右，风格端严圆厚，大巧若拙，与鲁公他作相比，别有奇趣。

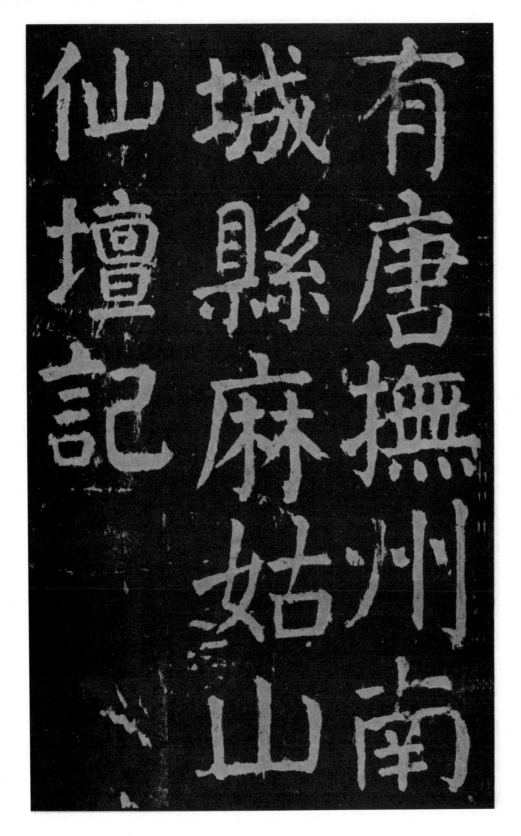

四、《大唐中兴颂》

　　《大唐中兴颂》，亦称《中兴颂》《大唐中兴颂摩崖》，约书于大历六年（771）六月。拓本，共21行，行25字，摩崖高416.6厘米，宽422.3厘米。刻于湖南祁阳浯溪崖壁，有宋拓本藏于故宫博物院。

　　此碑为颜真卿63岁时所书，然而笔力弥坚，结构宽博，气象宏大，着实令人惊叹。是鲁公书法进入成熟时期的代表。钱邦芑《浯溪记》云："为平原第一得意之书，亦次山之文有以助其笔力，故与山水相映。"

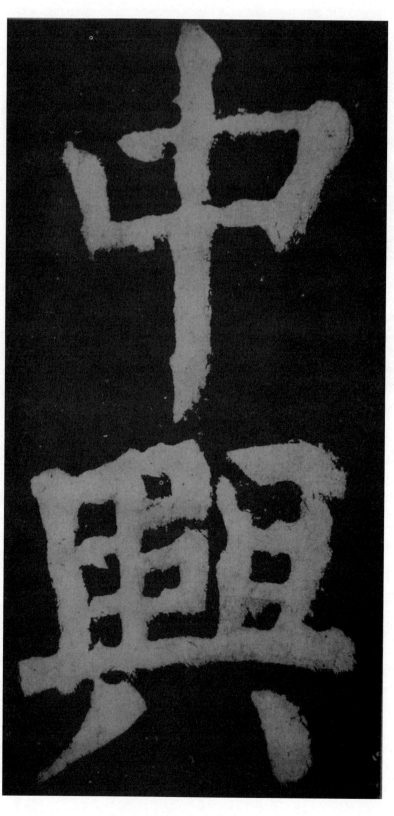

五、《颜家庙碑》

《颜家庙碑》，又称《颜氏家庙碑》，建中元年（780）七月立。碑四面刻，碑高 338.1 厘米，宽 176 厘米，前后各 24 行，行 47 字；碑侧宽 40 厘米，各 6 行，行 52 字。李阳冰篆额，3 行 6 字。阴额题名 10 行，行 9 字。碑现存西安碑林，有宋拓本藏故宫博物院。

《颜家庙碑》系颜真卿为其父颜惟贞刊立。颜真卿时为散官光禄大夫，勋受上柱国，爵封鲁郡开国公，职任吏部尚书充礼仪使，阶高二品，可谓权势并重。踌躇满志的颜真卿撰家谱以传世。书写此碑时颜真卿已七十有二，但此碑的艺术性丝毫未因年事已高而减，王世贞认为此碑“风华骨格，庄密挺秀，真书家至宝”。王澍《虚舟题跋》云：“此《家庙碑》乃公用力深至之作。”此碑是颜体风格的典型代表，也是鲁公传世最后一块碑刻。

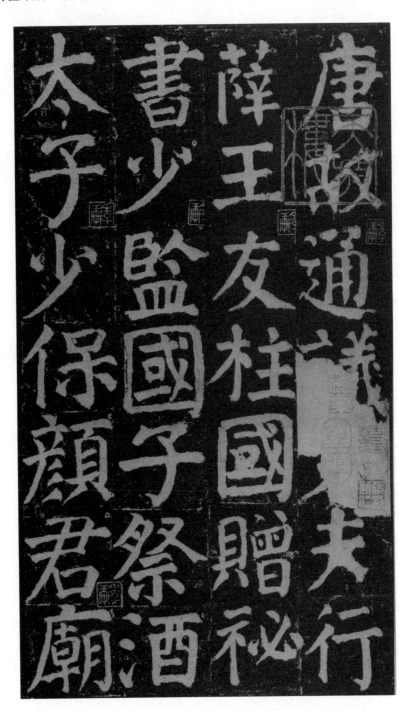

六、《自书告身帖》

《自书告身帖》,又称《自书太子少师告》,建中元年(780)八月书,纸本。大字共33行,计255字。是颜真卿被任命为太子少保时的委任状。日本中村不折氏书道博物馆藏墨迹本。

此帖为颜真卿传世不多的墨迹之一,帖后有蔡襄、米友仁、董其昌跋。但今人曹宝麟、朱关田据史学考证和书迹考辨认为非鲁公自书真迹,在断为何人所书方面尚有争议。但就书论书,此帖圆劲厚重,笔力弥满,墨迹点画及郁勃的筋力实可为习颜碑者提供更多生动变化的启示。

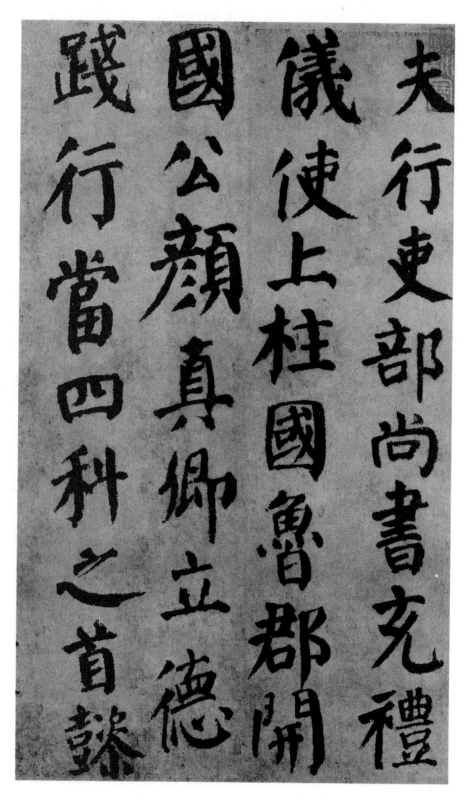

第五章 历代学颜名家作品赏析

一、蔡襄楷书

蔡襄（1012—1067），字君谟，自署"莆阳"，兴化仙游（今属福建）人。宋天圣八年（1030）十八岁时登进士甲科，为西京留守推官。

蔡襄善于向前人学习。初学欧阳询、虞世南、褚遂良、徐浩、柳公权，后于颜真卿致力深久，上追晋人堂室，得二王笔法。兼工行、草、正书。苏轼论书云："独蔡君谟书，天资既高，积学至深，心手相应，变态无穷，遂为本朝第一。"

蔡襄书法结构端庄俏丽、扎实稳健、胸有成竹，基本上是继承晋唐法则，于平稳中见自然清逸，他非常成功地把颜真卿的"向"势结构与王羲之的秀雅挺健结合在一起。欣赏蔡襄作品，总能给人一种淡雅精到，清丽蕴藉，功到自然成的艺术享受。

二、苏轼楷书

　　苏轼（1037—1101），字子瞻，号东坡居士，四川眉山人。其父苏洵、弟苏辙均为当时著名文学家，后人称"三苏"。苏轼官至吏部尚书，但因为人正直，不擅阿谀逢迎，所以仕途坎坷，一生中几经沉沦，不过在书法学习上从不懈怠。

　　苏轼的楷书主要取法颜真卿的《东方朔画赞》，所以其楷书风格与颜真卿后期成熟风格稍有异处，主要是《画赞》的风格还有王羲之的遗韵。再加上苏轼率性尚意的行书笔意时有流露，我们看到的苏轼楷书总有一种行楷的意味。

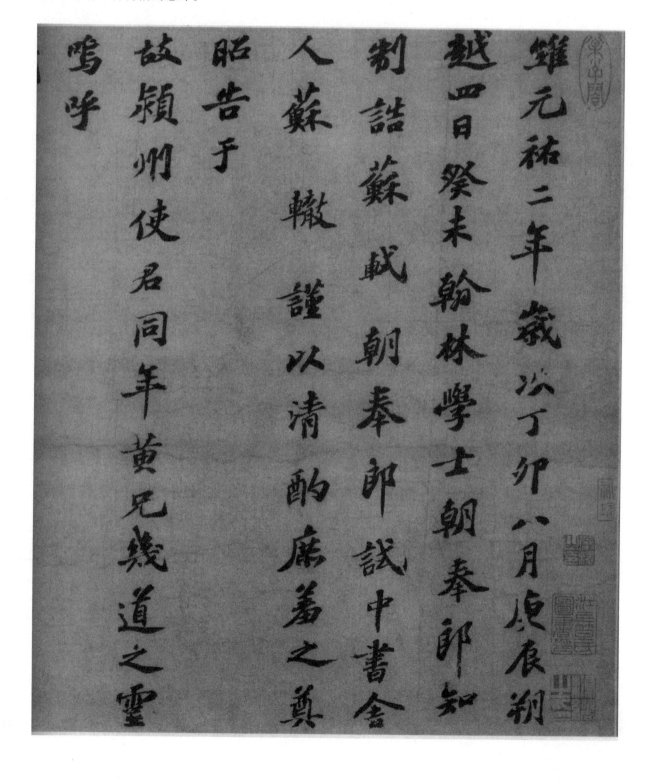

三、钱沣楷书

钱沣（1740—1795），字东注，一字约甫，号南园，云南昆明人。乾隆三十六年以进士授翰林院检讨，曾任国史馆纂修官、御史、值军机等职。钱沣自幼家贫，但为官清廉，刚直不阿，不仅上疏弹劾贪腐高官，还曾面斥权臣和珅，所以为世人所重。

当时举国流行的是董其昌、赵孟頫的字体，因为皇帝推崇，所以上行下效，书风日趋靡弱。钱沣却取法颜鲁公，敬其人而学其书，楷书勤学鲁公诸碑，行草亦以鲁公《祭侄稿》《争座位帖》等为旨归，能够透过鲁公形貌而得其神韵，堪称后世学颜之典范。后又博采众长，纳于笔下，独成自家面目。

时人对钱沣的评价极高，如清道人李瑞清云："能以阳刚学颜公，千古一人而已。岂以其气同耶。"杨守敬《学书迩言》云："自来学前贤书，未有不变其貌而能成家者，惟有钱南园学颜书如重规迭矩。此由人品气节不让古人，非袭取也。"

四、何绍基楷书

何绍基（1799—1873），字子贞，号东洲，别号东洲居士，晚号蝯叟。湖南道州（今道县）人。道光十六年进士。晚清诗人、画家、书法家。通经史，精小学金石碑版。

何绍基楷书由欧阳通《道因碑》入手，然后经钱南园式颜楷过渡到鲁公碑帖，在颜字的取法上取颜楷结构宽博之气而无疏阔之感。何绍基楷书最主要的特色在于他立足颜真卿的体魄，恰当地掺入北碑（如《张黑女》）线质和欧阳询险峻茂密的结字特点，故其书法不同俗辈，有"清代书法第一人"之赞誉。当然取得如此成就是有付出的，何绍基自己说过："余学书四十余年，溯源篆分。楷法则由北朝求篆分入真楷之绪。"他临写汉碑极为专精，《张迁碑》《礼器碑》等都临写超过一百遍，故功力精深，笔画苍劲。他的行草书也取法鲁公，与楷书一样，也取得了相当高的成就，具有较强烈的个人风格。传世作品众多，五体皆备。

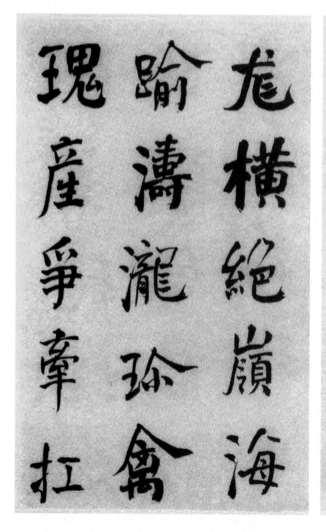

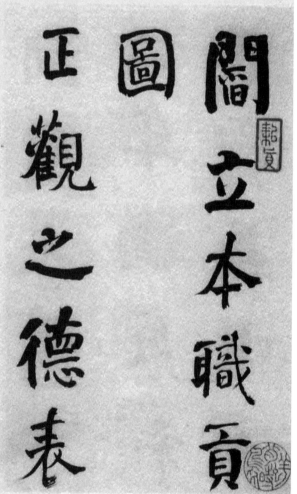

附录：《颜勤礼碑》碑阳、碑侧

附录：《颜勤礼碑》碑阴